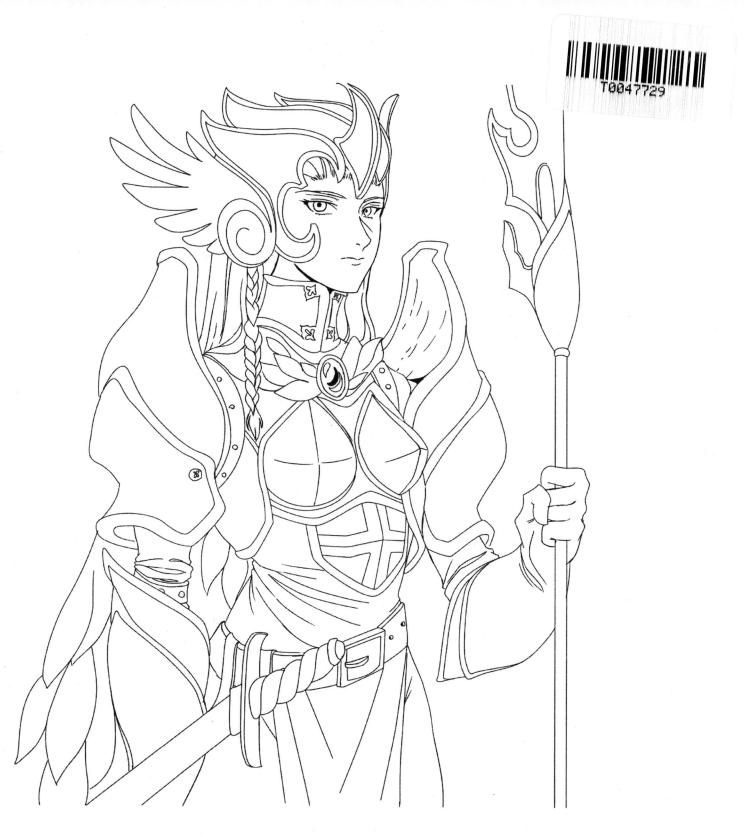

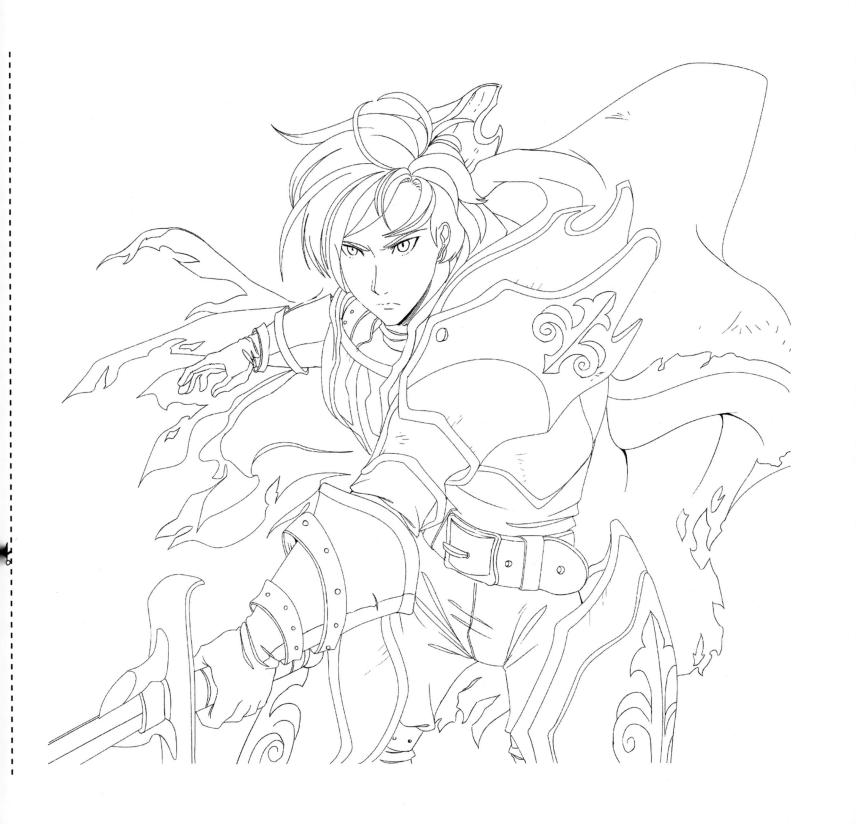

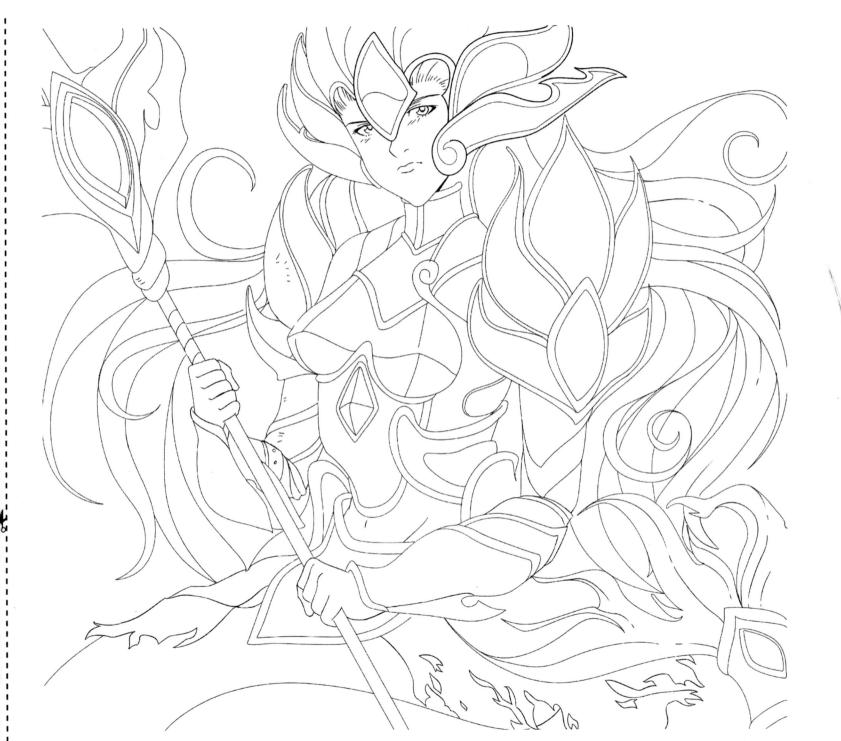

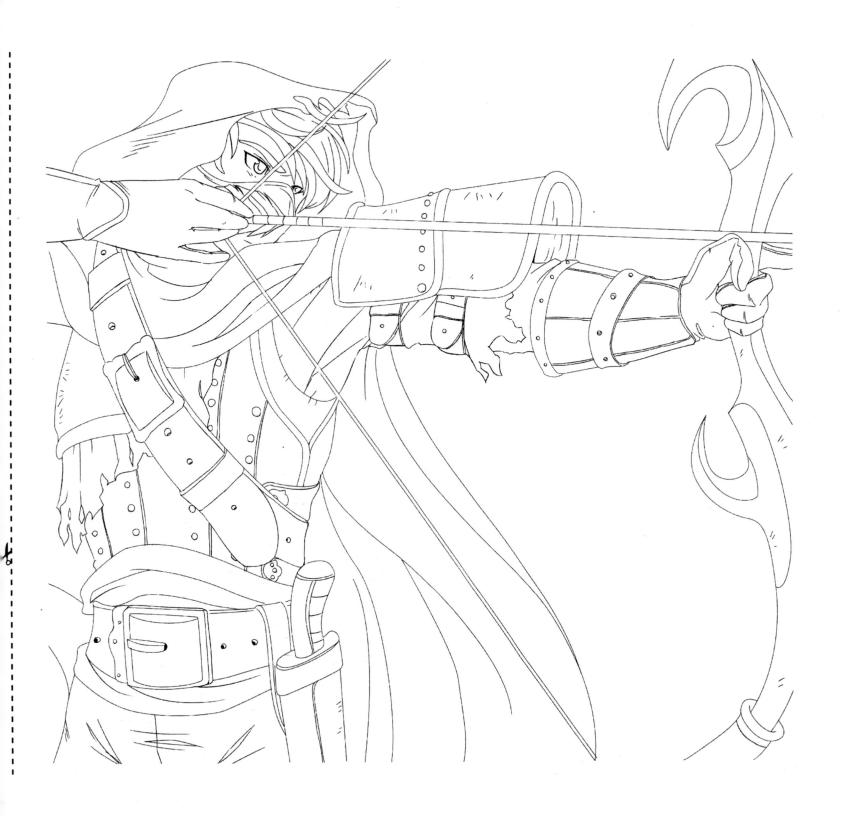

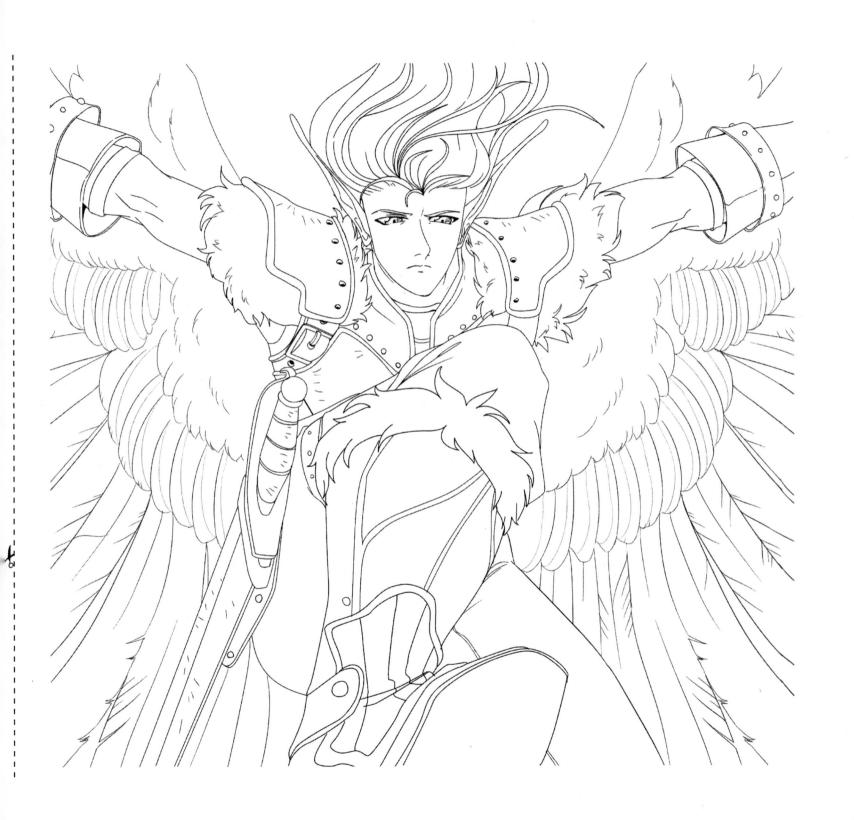

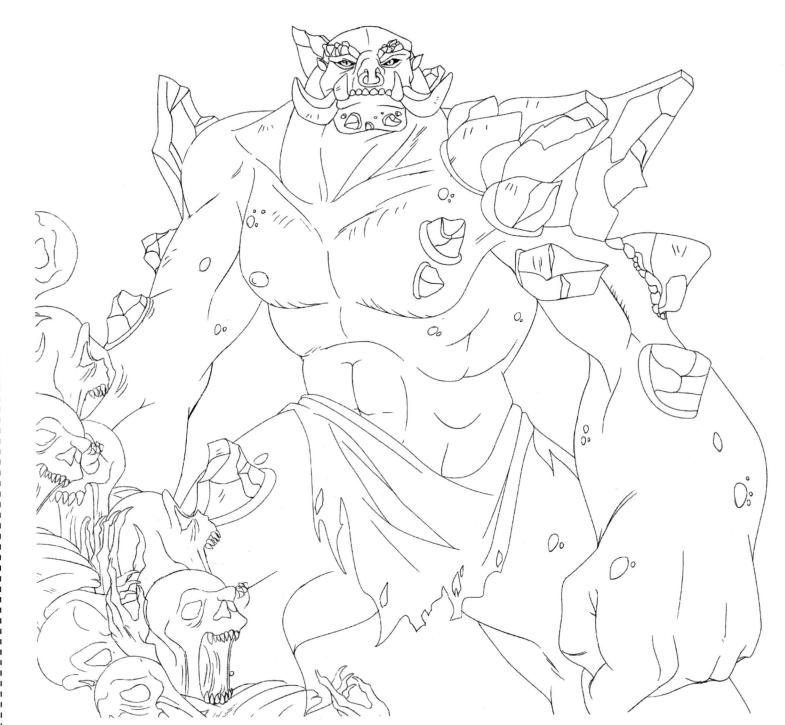

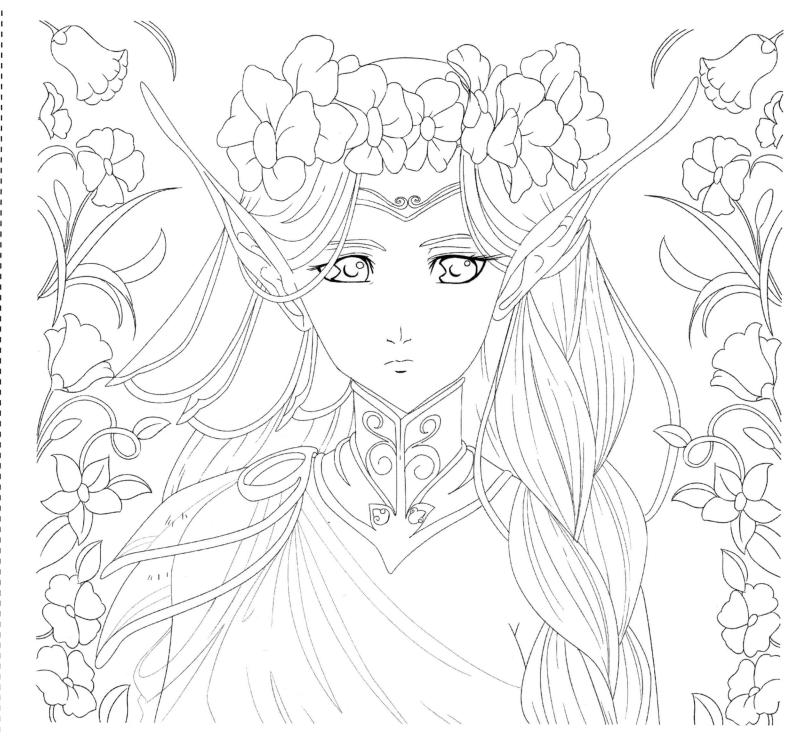

J.

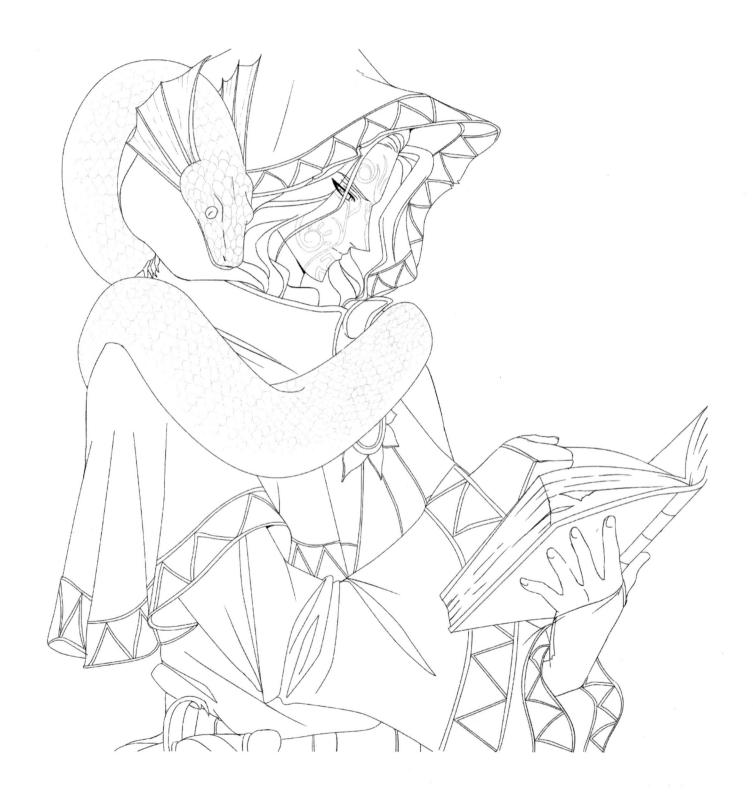

J

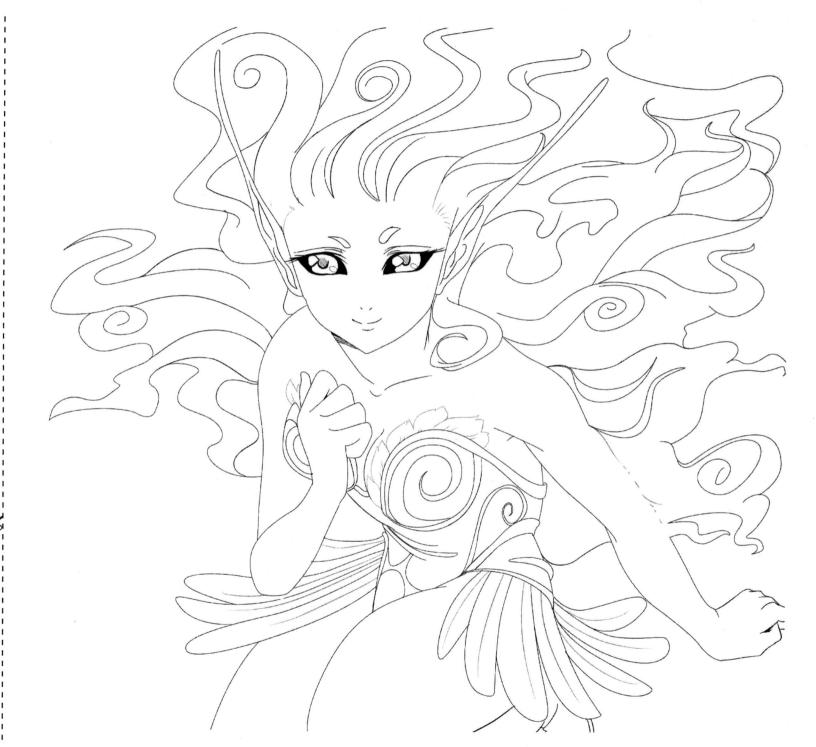

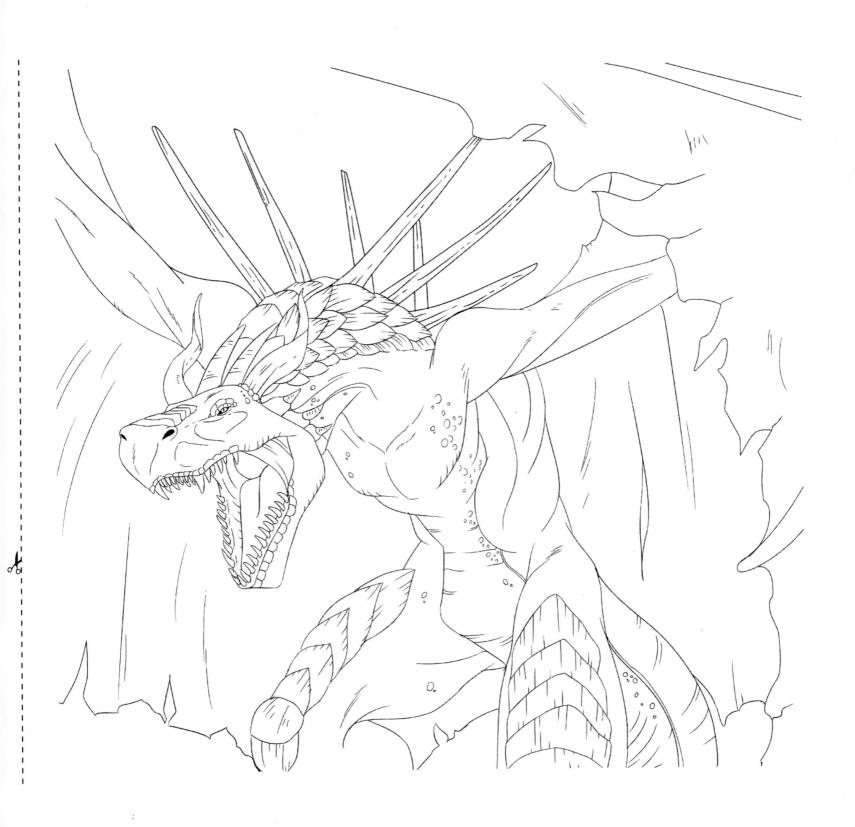

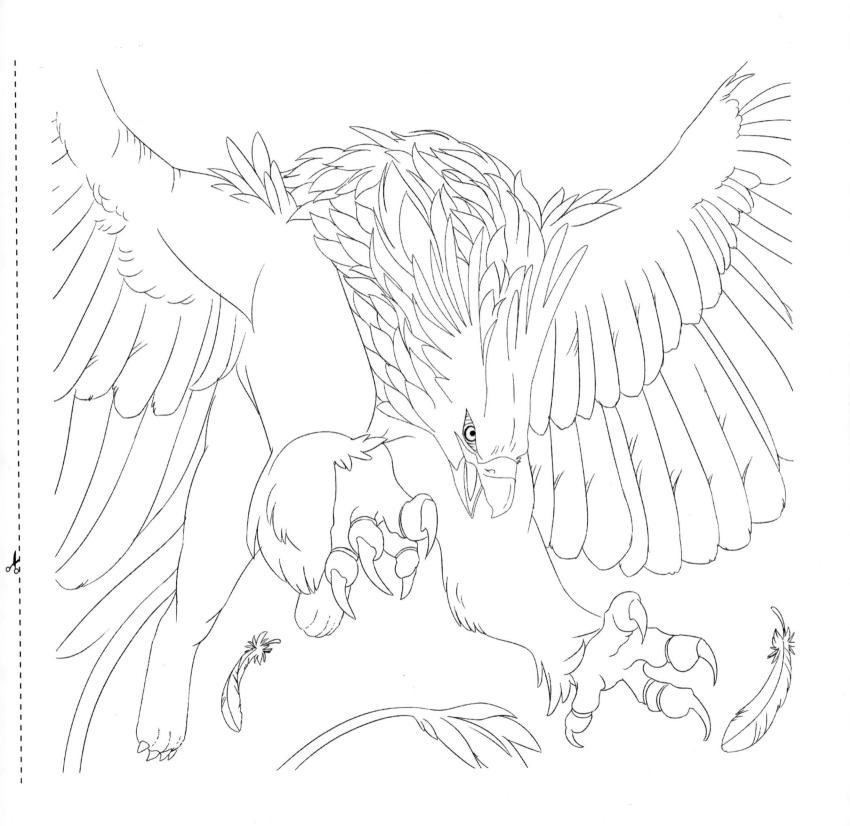

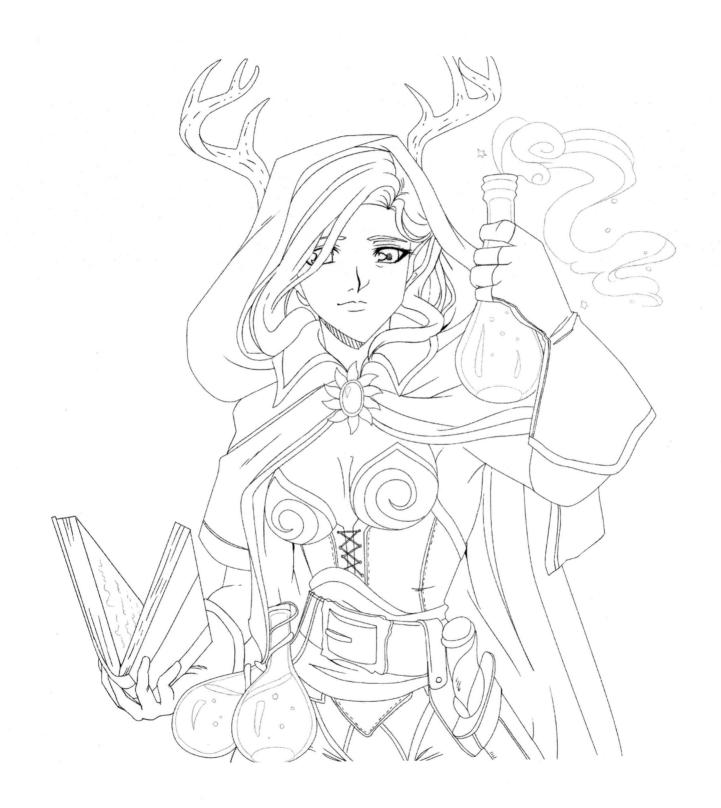

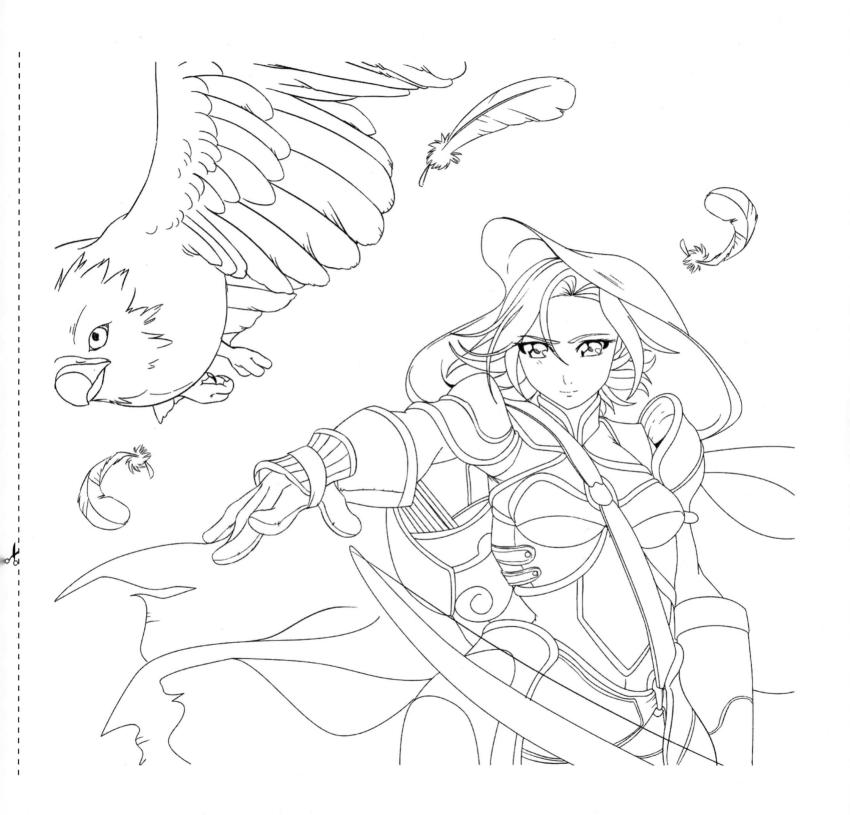

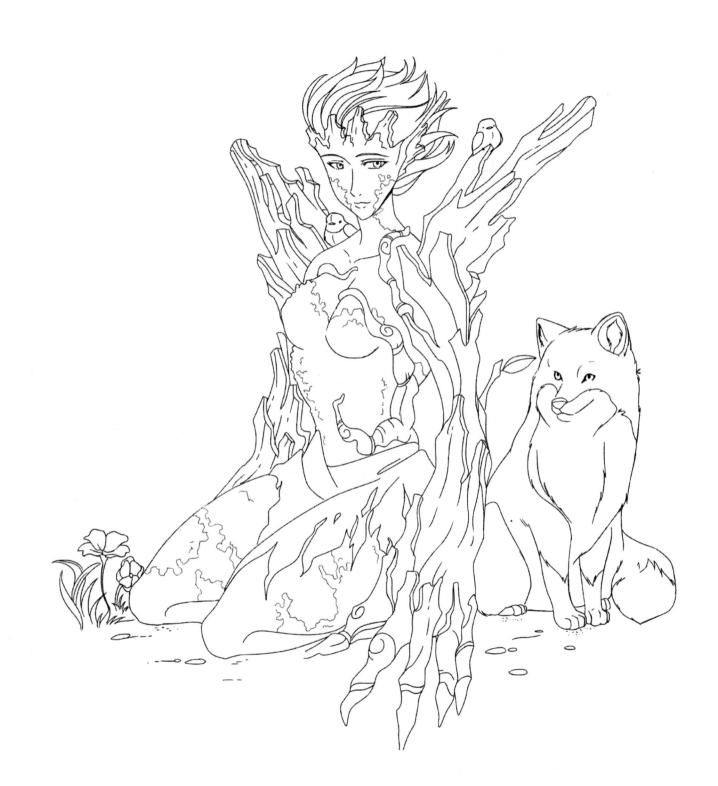

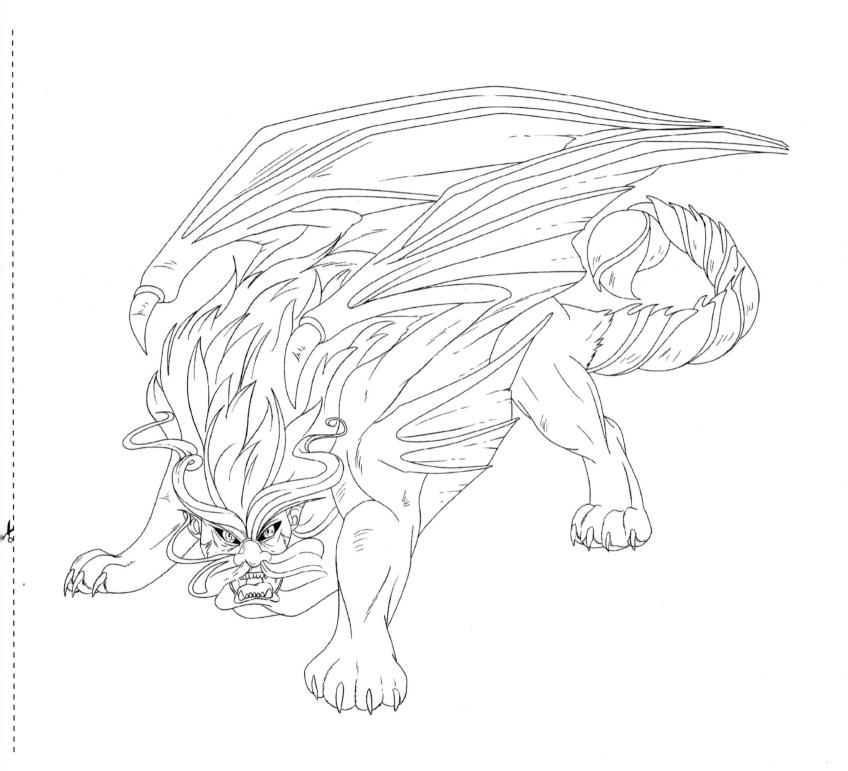

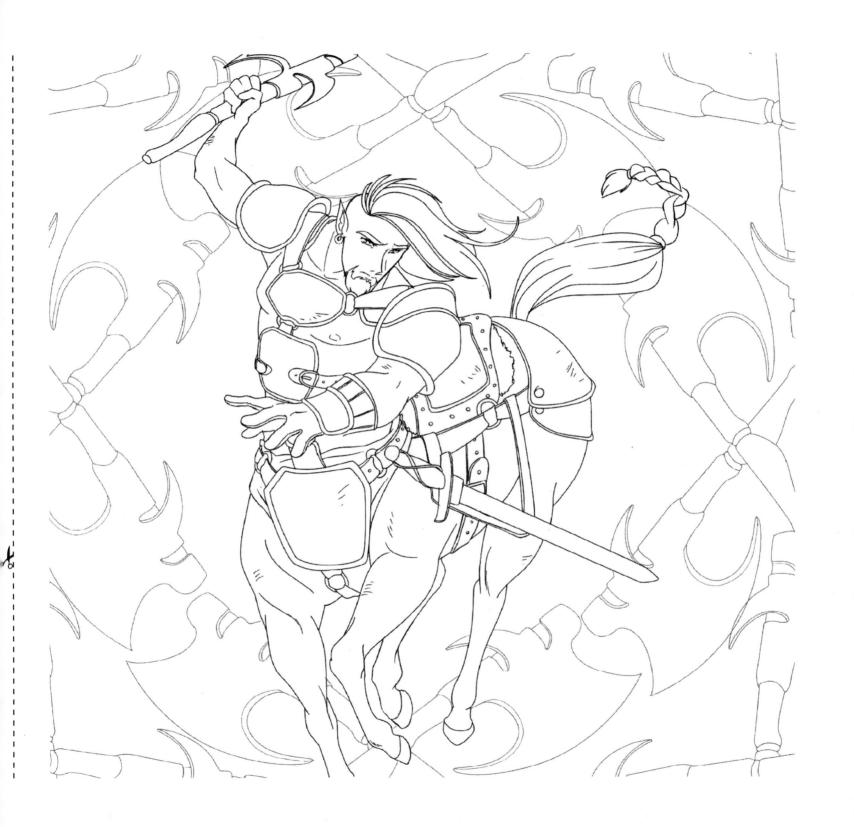